與兔子雲

忍不住想你的時候

森山標子・著

郭家惠・譯

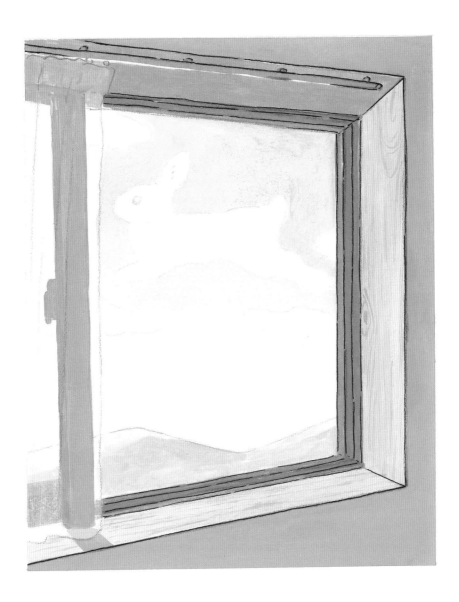

contents

前言

即使長大成人了，

也無法停止天馬行空的幻想。

一旦喜歡上某個事物，

腦袋就會被完全佔據。

因此我總是能在各個角落

意外地發現我最愛的兔子。

像我這樣的人

想向各位提個小建議 ——

何不讓兔子雲陪伴你共度人生旅程呢？

不順利

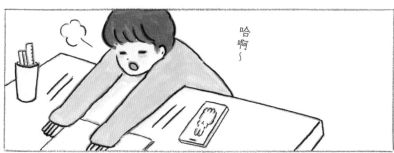

香菫菜

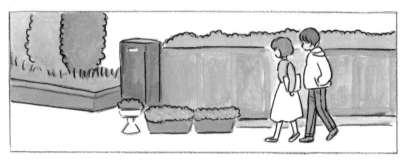

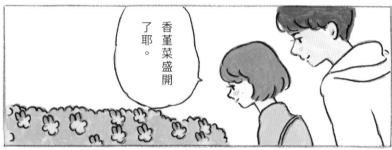

香菫菜盛開了耶。

雲

夜裡的噴泉

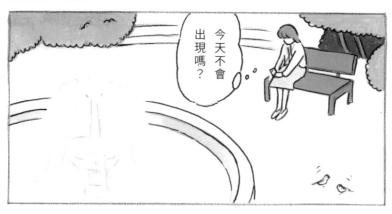

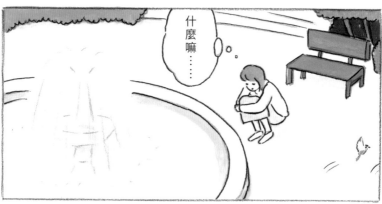

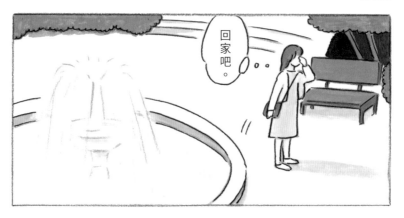

閃亮

跳　　　　　　　跳

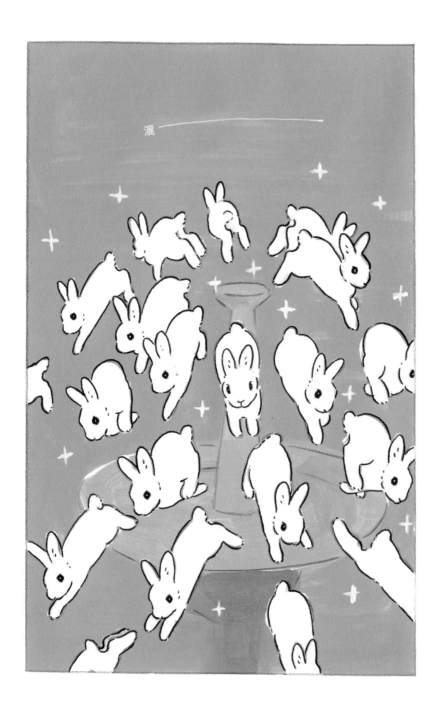

銀蓮花

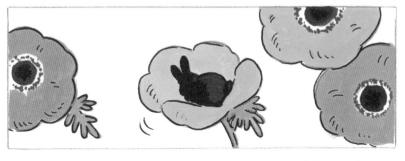

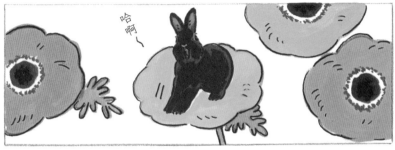

月夜裡的兔子

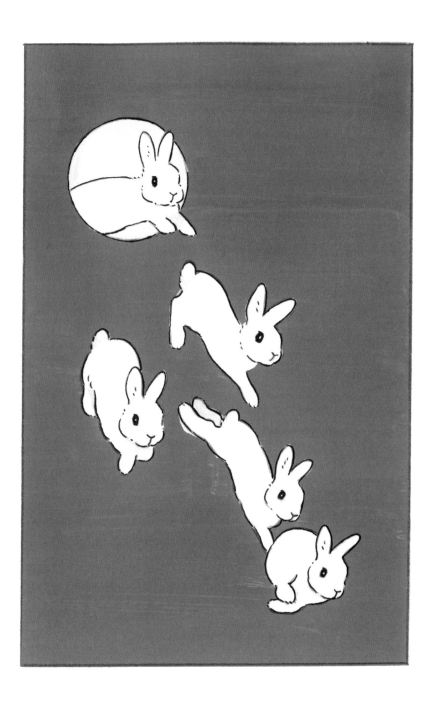

鎖定畫面

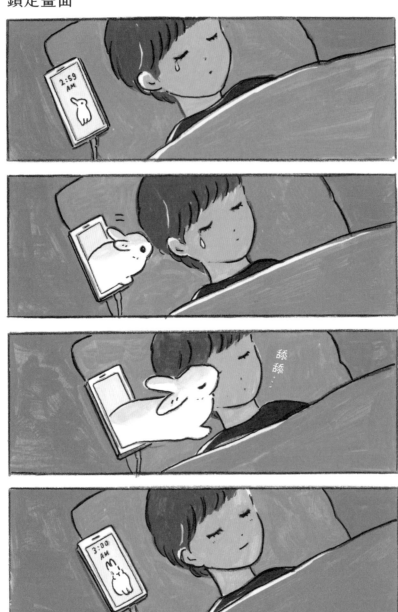

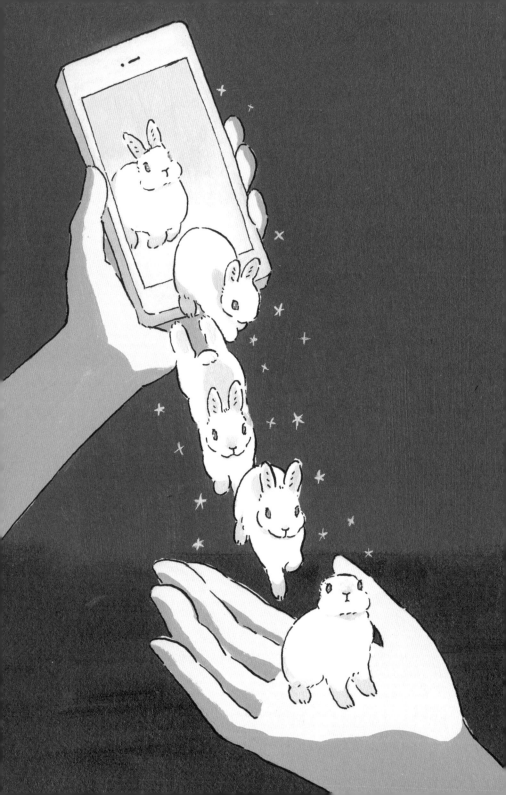

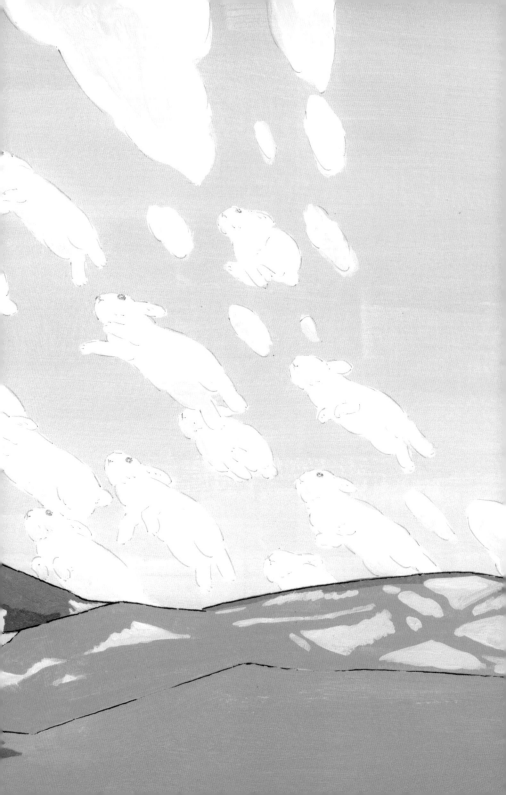

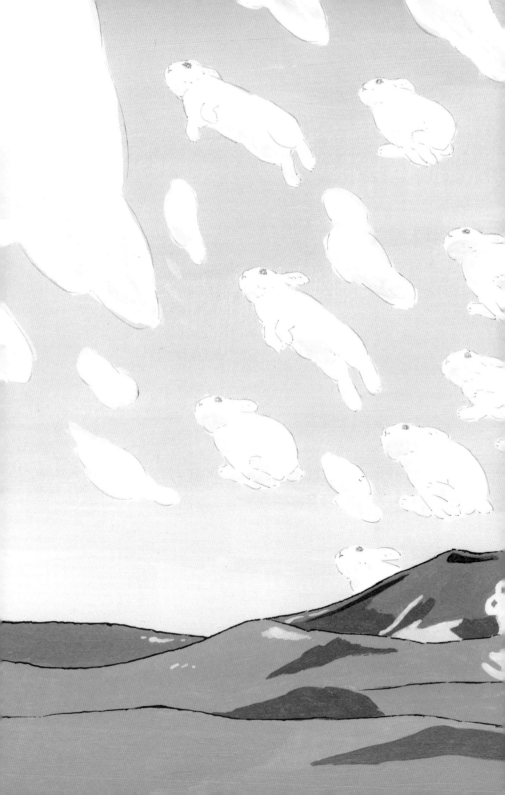

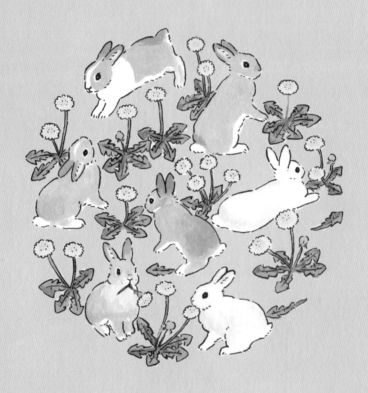

第 1 章

春日
與兔子雲

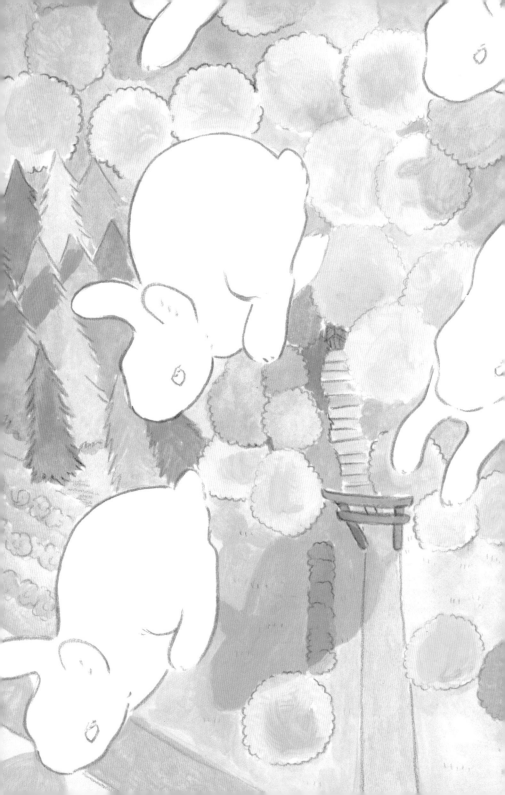

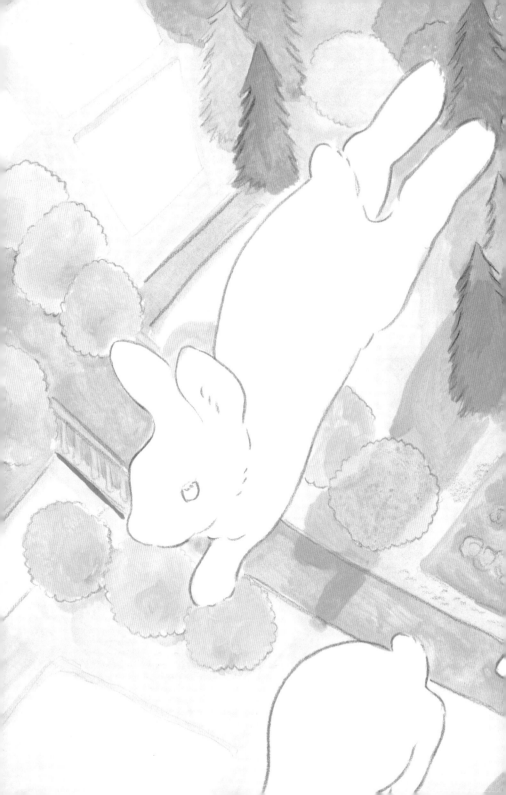

隨風飄逸

山丘上的公園

滾滾～

高麗菜

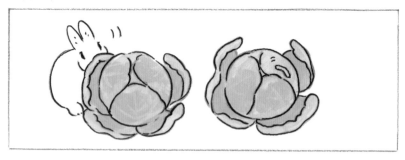

蜜蜂

植物知識

薄荷

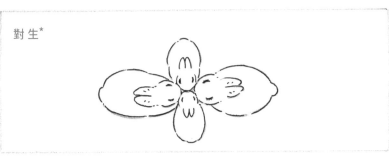

對生*

蒲公英

蓮座狀葉叢

戀愛占卜

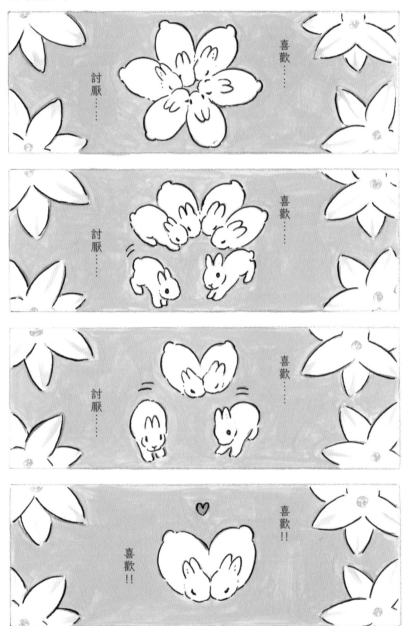

column ①

在 2021 年 6 月結束之前，

我痛失心愛的寵物兔，

整個人陷入茫然自失的狀態。

當時讓我感到最痛苦的事情莫過於前往超市購物。

店內蔬菜區整齊陳列著萵苣、

高麗菜、胡蘿蔔、鴨兒芹、

芹菜、薄荷等香草……

每當牠愛吃的蔬菜映入眼簾時，

一想到購買後也不會再有兔子吃它們，

我的內心便會感到無比痛苦。

兔子是草食性動物。

雖然蔬菜不是牠們的主食

（兔子像馬或牛一樣，以牧草為主食），

但是為了補足牧草中所缺乏的營養素，

我每天都會餵食野草或蔬菜。

兔子在野生自然環境中原本就是以進食雜草為生的動物。

而對於家中的兔子而言，

叢生的雜草們相當於可口的點心，

例如夏日盛開的葛葉、蒲公英或車前草等等，

每次見到這些植物，

我心中總是不免湧起一陣感傷。

兩個月後，我領養了一隻新兔子。

植物也再次成為我最親密的夥伴。

「遍布於河堤和山坡的茂盛葛葉可供多少隻兔子享用呢？」

現在我心中都會像這樣充滿無限遐想，

愉悅地度過每一天。

相機

口袋

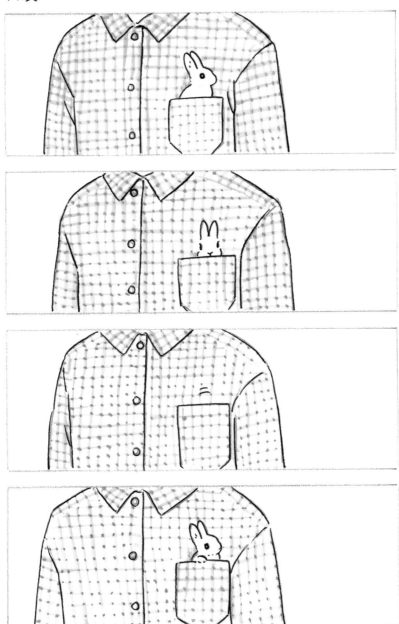

圖書館

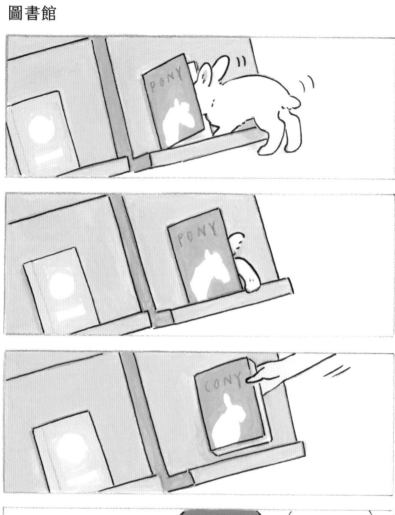

帽子

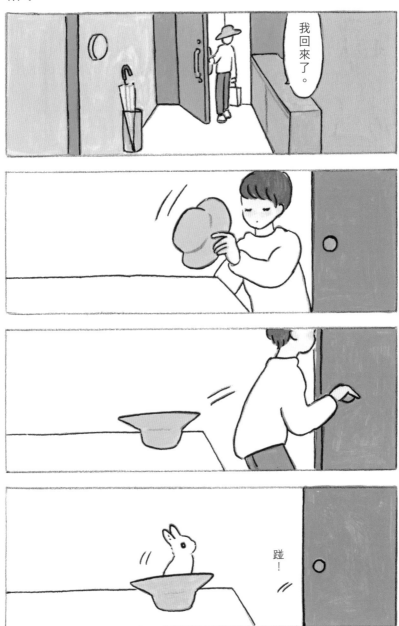

刷子

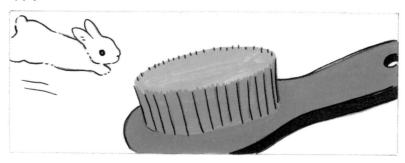

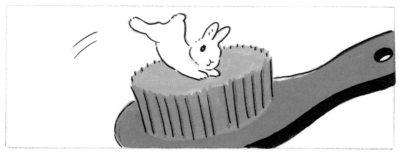

滚来
滚去

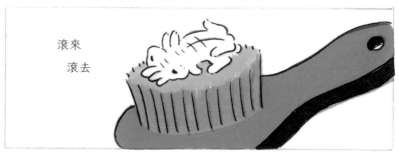

乾淨多了！

洗臉

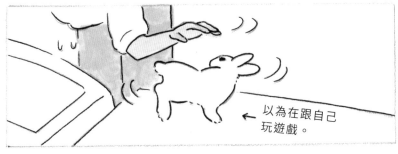

耳環

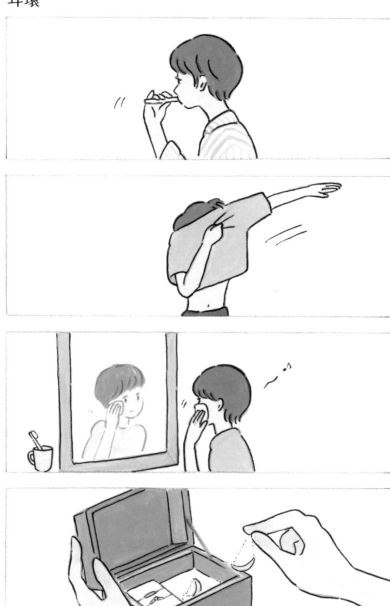

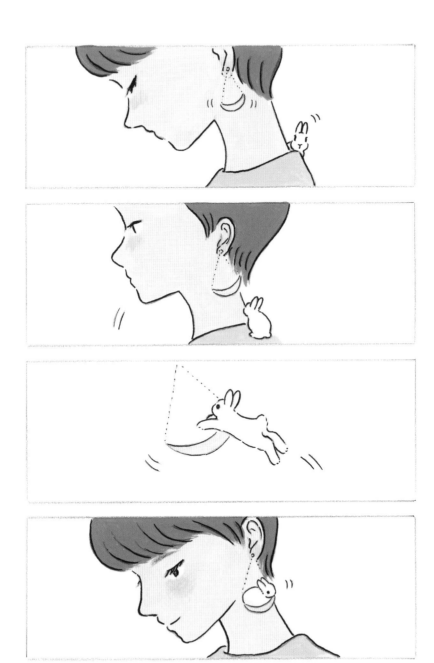

第 2 章

夏空
與兔子雲

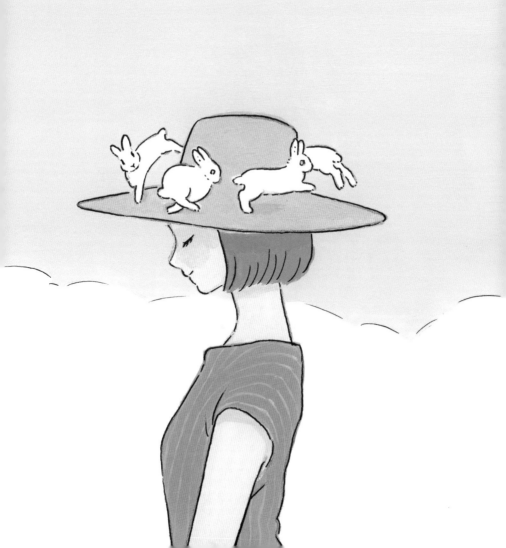

電風扇

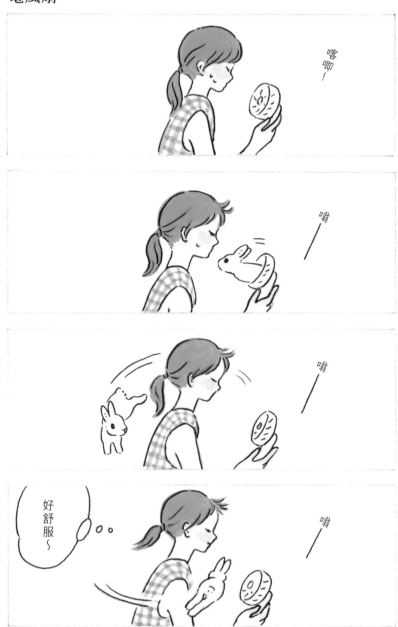

肥皂泡泡

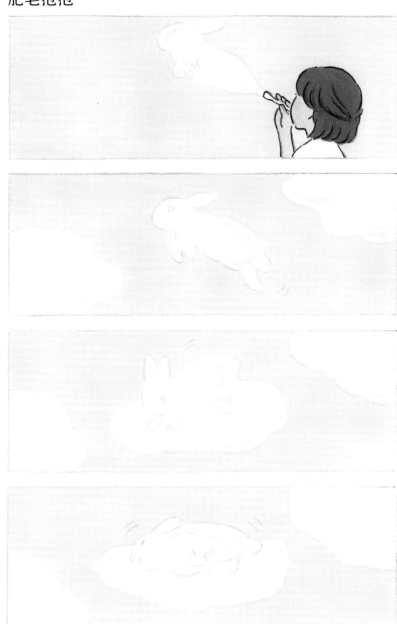

洗車機

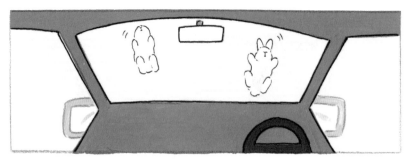

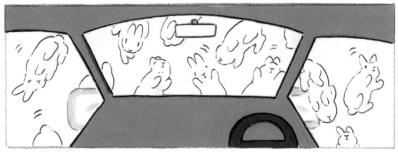

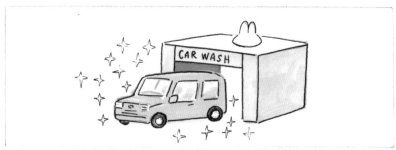

鯊魚

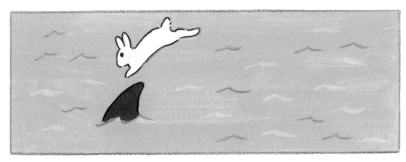

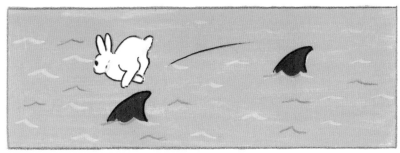

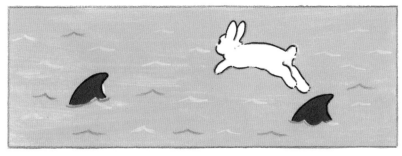

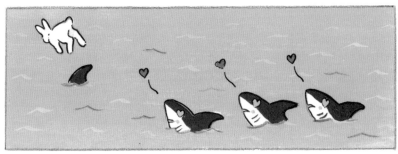

兔子蹦蹦跳跳

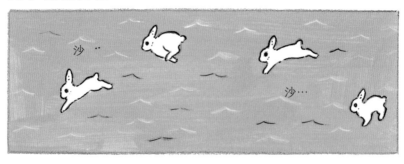

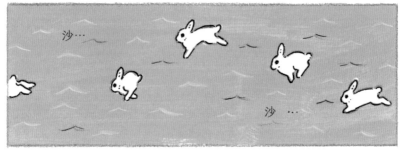

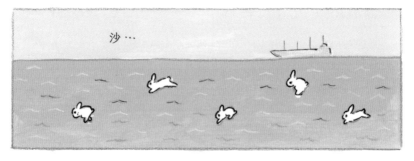

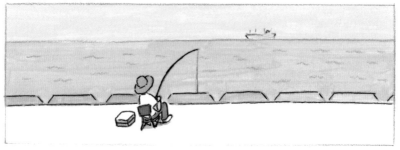

泡澡真舒服～

宇宙海之舞

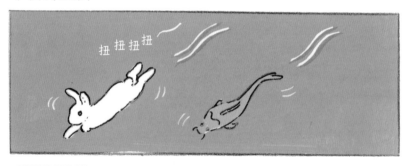

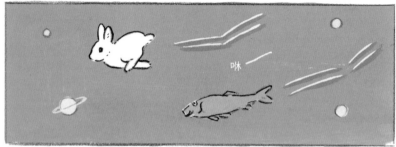

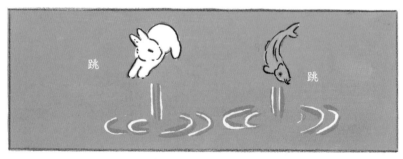

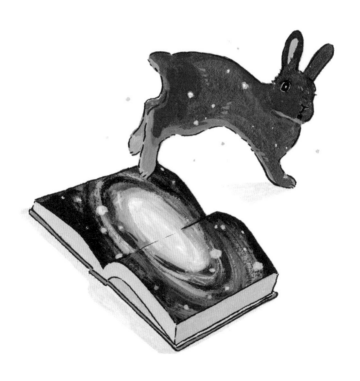

桑葉

column ②

在漫畫名作《謝謝你，在這世界的一隅找到我》中，

有一幕主角繪製海景圖送給同班同學的橋段。

在這個場景中，

曾經出現過「白兔又開始活蹦亂跳了呢」這句台詞，

我相信許多讀者都對那幅美麗畫面留下了深刻印象。

海面上翻湧的白浪，彷彿白兔在跳躍一般，

因此出現了這樣的描述。

我透過這部漫畫初次得知這種說法，

如今每當我看到大海，腦海中都會浮現那一幕景象。

兔子的後腿強健有力、擅長跳躍，

奔跑時姿勢獨特，

因此將白色浪濤形容為兔子（而非貓或狗），

這樣的比喻十分貼切。

除此之外，兔子還很擅長跳舞。

當兔子感到開心時，還會大跳兔子舞。

在養兔子之前，我對於野口雨情作詞的

兒歌〈兔子的舞蹈〉沒有特別感覺，

但現在我每天隨著家中愛兔一起開心起舞時，

都會不禁感嘆「真的像那首歌所形容的一樣啊」！

積雨雲

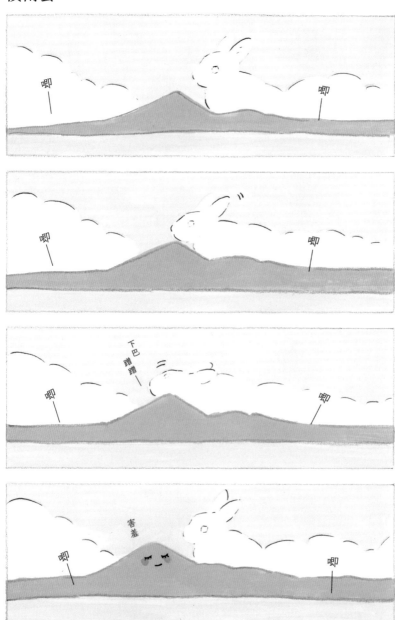

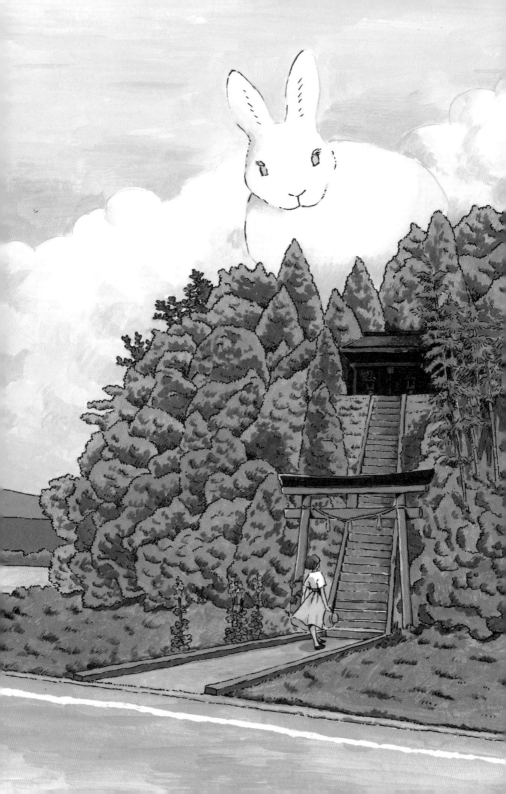

線

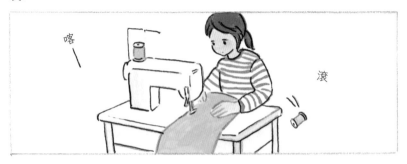

裙子

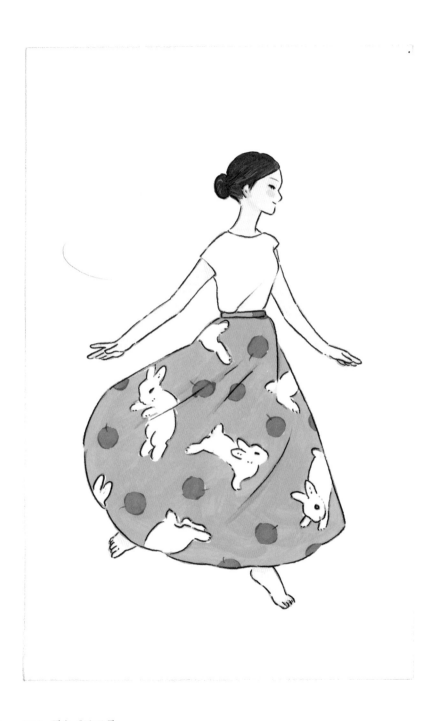

布料店

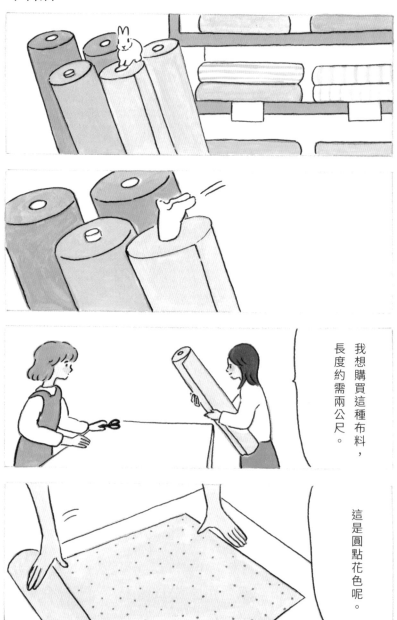

我想購買這種布料，長度約需兩公尺。

這是圓點花色呢。

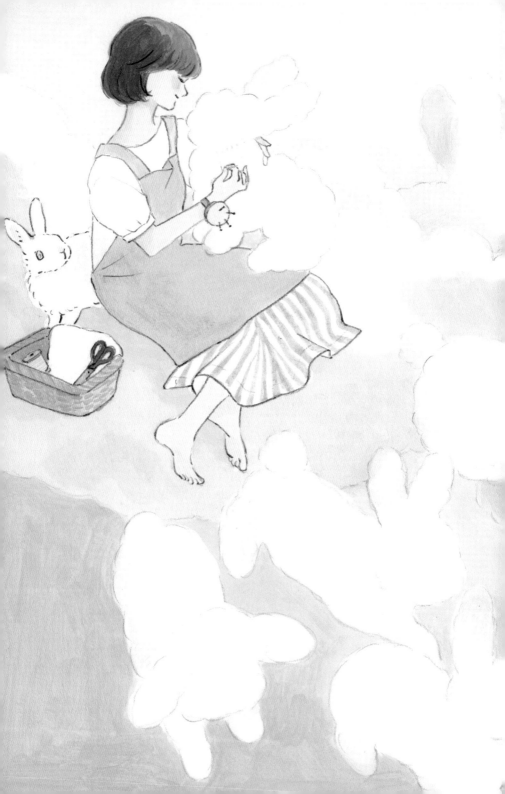

第 3 章

秋 月 夜
與 兔 子 雲

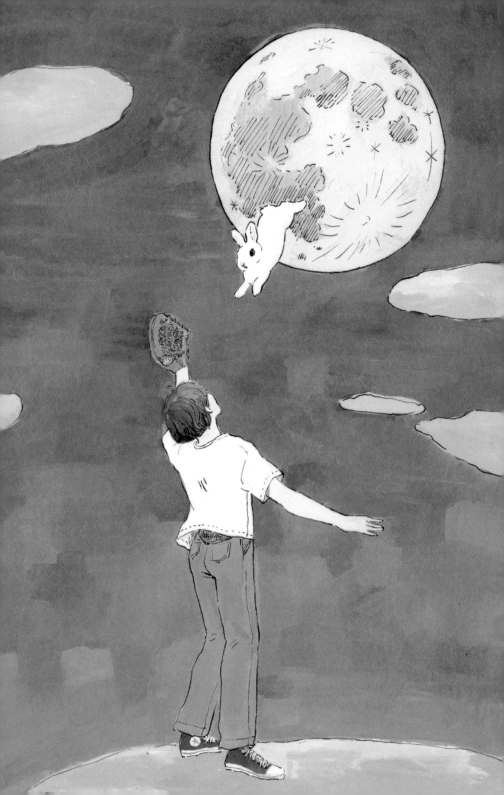

秋天

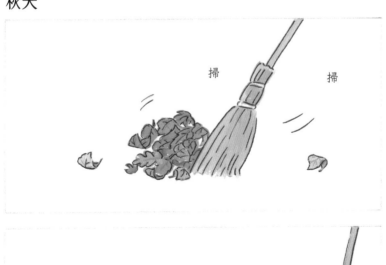

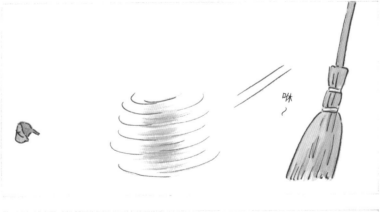

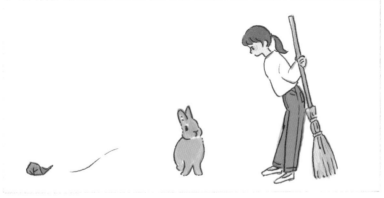

黃色的傘

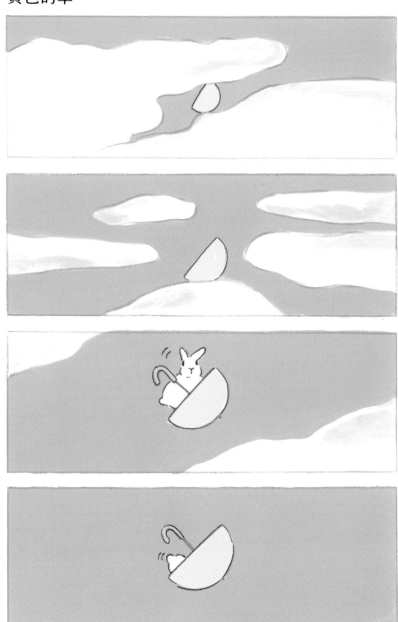

龜兔賽跑 ①

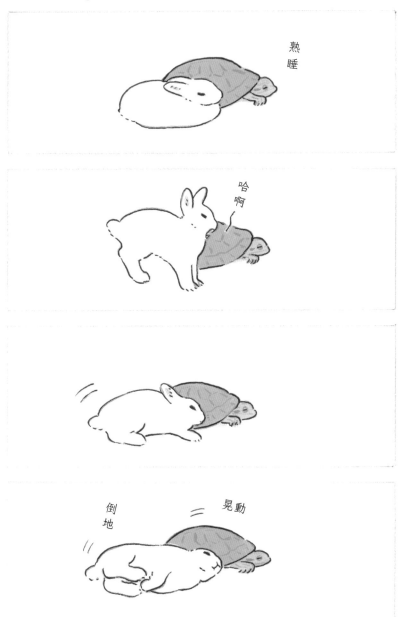

寬葉香蒲穗

握

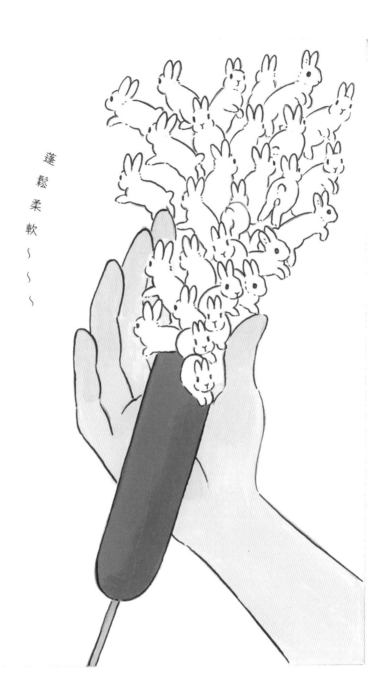

蓬鬆柔軟～～～

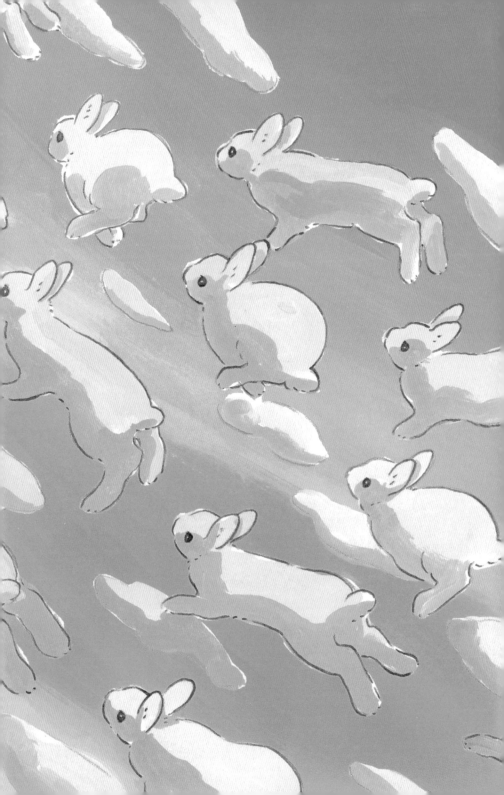

在 2018 年時，

我記得在 Twitter 上有一群喜歡兔子的人們

開始流行稱呼兔子為「長耳大人」。

不知是不是有哪位博學多聞的粉絲帶頭稱呼的緣故呢？

因為江戶時代的文獻中記載著如此一段傳說 ——

在櫻島（位於鹿兒島縣的火山）上住著一隻山神大兔，

據說一旦被人觸怒，便會引發櫻島火山爆發。

因此人們紛紛避稱山神為「兔子」，

必要時會使用「長耳大人」這個字詞來取代。

即使到了現代，

仍然有許多飼主覺得兔子莊嚴肅穆的外表

總給人一股不可褻瀆的神聖感。

「長耳大人」這個敬稱，

似乎讓不同時空背景的人們深感共鳴。

說到兔子與神明的話題便不得不提

出自《古事記》的日本神話故事「因幡之白兔」。

故事講述一隻白兔為了渡過海洋而欺騙鯊魚，

最後遭到鯊魚報復，被剝去了毛皮。

後來幸而獲得大國主神的指示，

用清水洗淨傷口並躺在香蒲的穗綿上，

最後治癒了傷口……

故事中所提及的「香蒲」常見於公園綠地。

夏天時會長出圓筒狀花穗；

到了秋天，這些花穗則會爆開，露出蓬鬆柔軟的棉絮。

推薦各位有機會的話，可以用這種歷史悠久的兔神之毛

來遊戲玩耍一番。

芒草

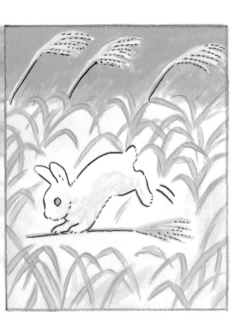 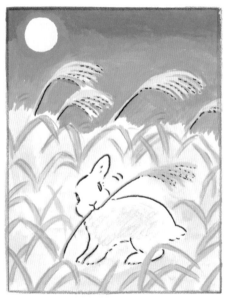

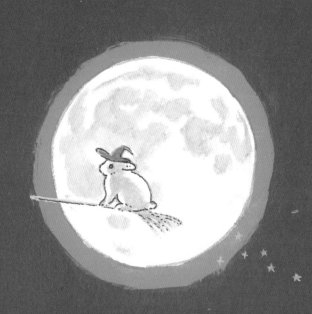

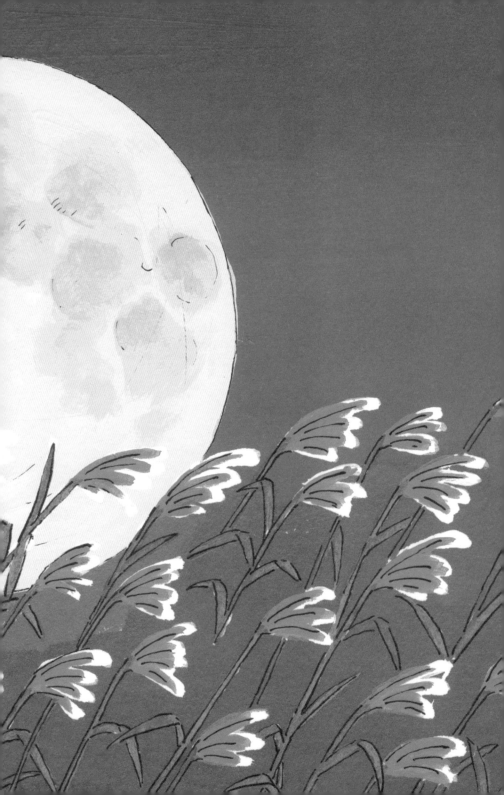

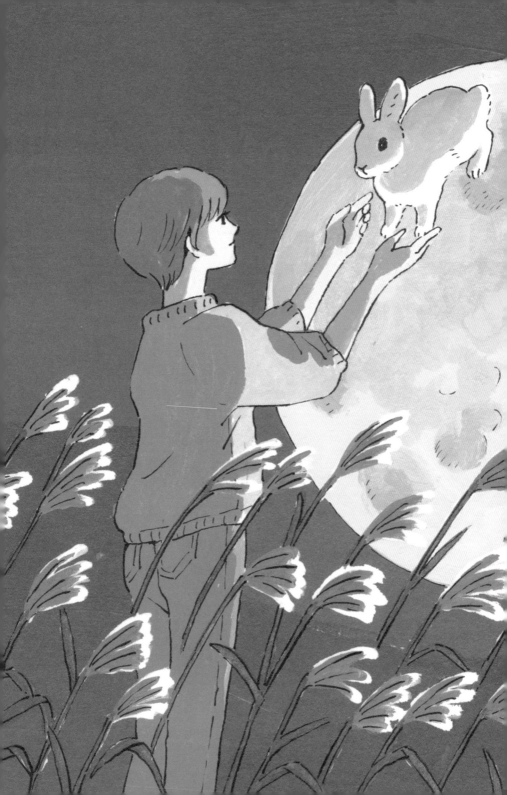

星星

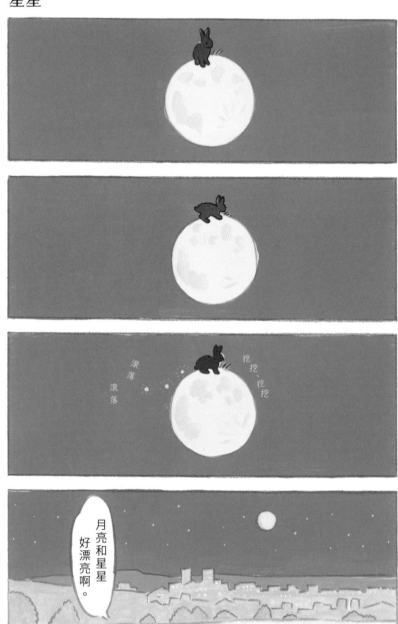

星星的種類

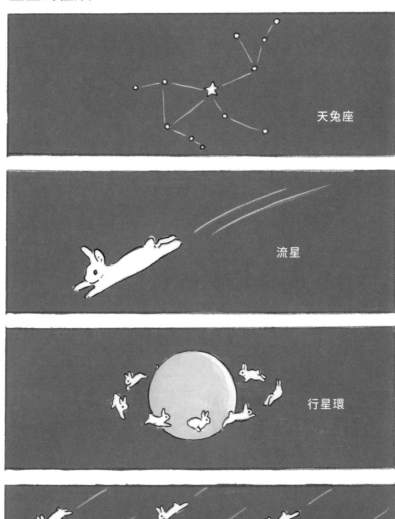

天兔座

流星

行星環

流星雨

打盹

褐色

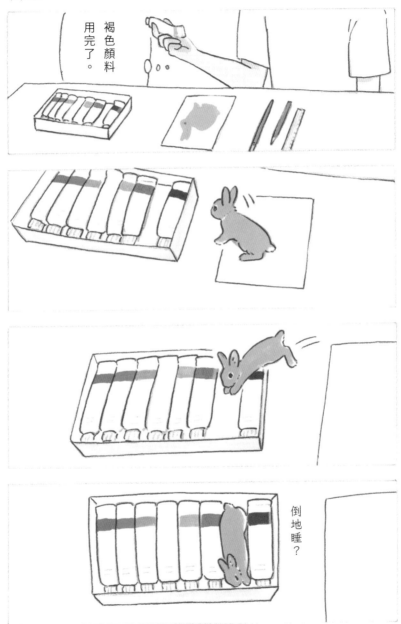

褐色顏料用完了。

倒地睡？

兔子雲的繪製方法

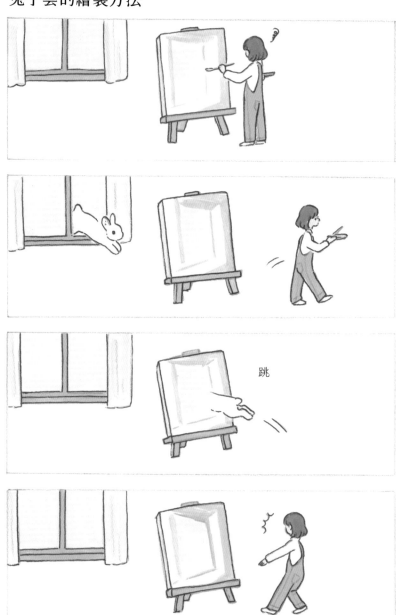

跳

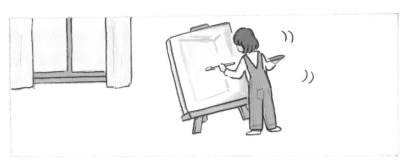

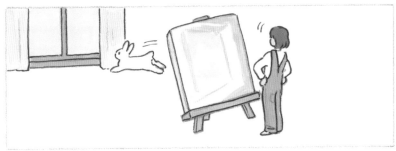

緞帶

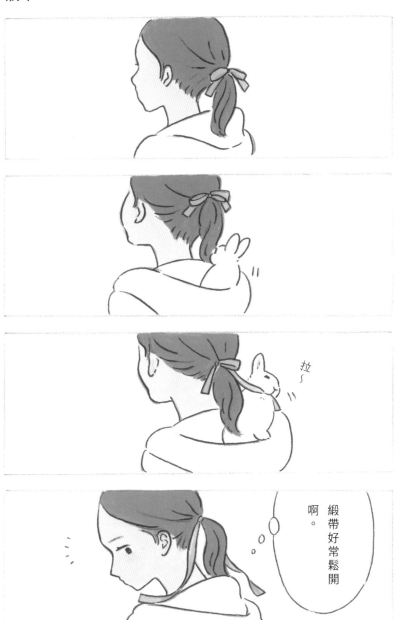

煩惱

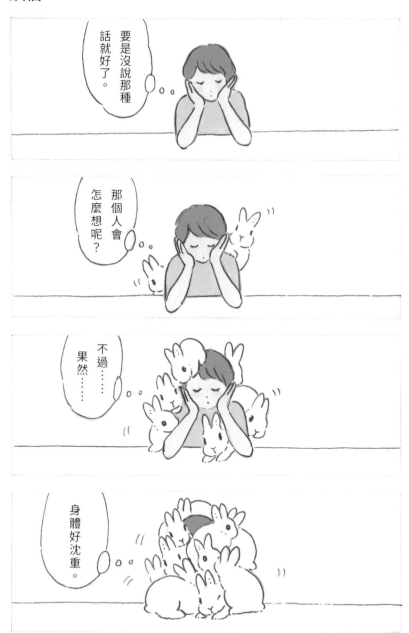

失戀

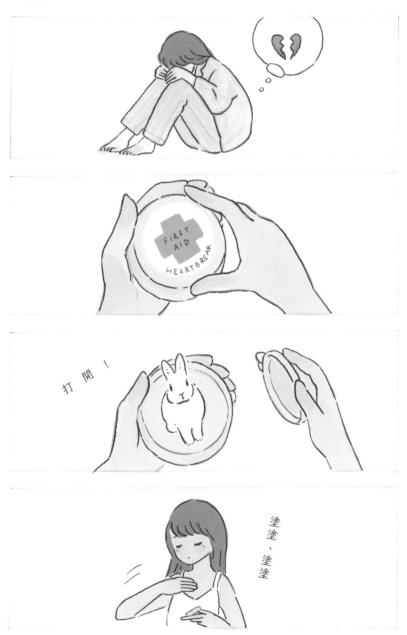

無法入睡的夜晚

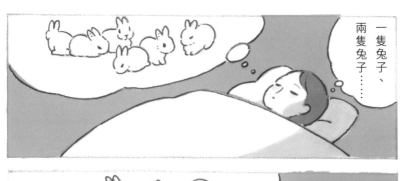

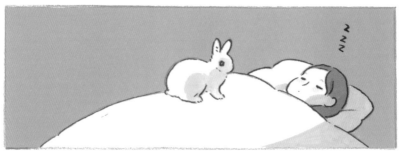

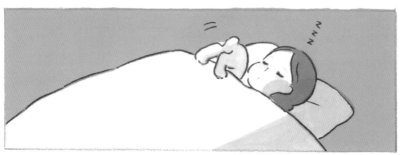

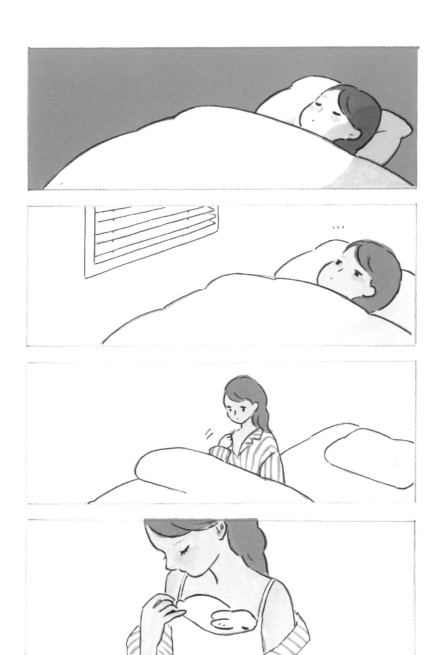

龜兔賽跑②

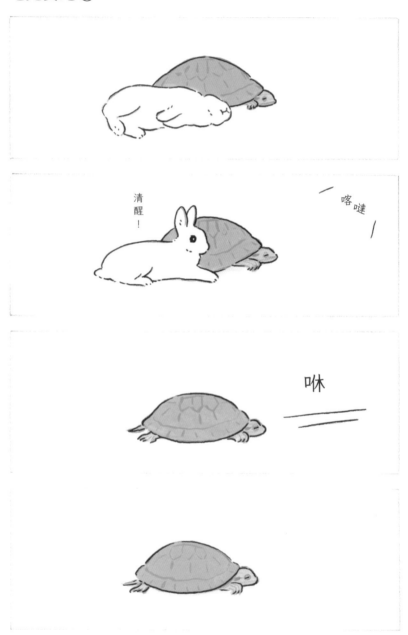

column ④

高中時期，我強烈地渴望成為一名插畫家，

從那時開始便持續朝著這個目標前進。

儘管過程中擔憂技術不足與市場需求，

但無論如何我就是不願放棄。

在不斷轉換工作的同時，我持之以恆地不斷畫畫，

經過多年努力，終於有機會像這樣參與書籍出版的創作。

這不就像是《伊索寓言》中

〈龜兔賽跑〉的故事情節嗎？

明明我是如此地喜歡兔子，真是令人遺憾啊。

（當然我也不討厭烏龜……）

相傳《伊索寓言》〈龜兔賽跑〉

於室町時代傳入日本，

是歷史相當悠久的故事。

在追求高效率的現代社會裡，

故事情節或許顯得有點過時……

然而，即使沒有擁有像兔子那般快速奔跑的天賦，

即使生活在注重效率的時代，

我仍然相信「並非每個人都能做到憑毅力勝出」這一點。

我就像一隻行動緩慢的烏龜，

儘管對於敏捷帥氣的兔子心生憧憬，

卻還是一步一步堅定地向前邁進。

今天我也依舊在家中繪製著打盹中的愛兔。

第 4 章

皚皚白雪
與兔子雲

平安夜

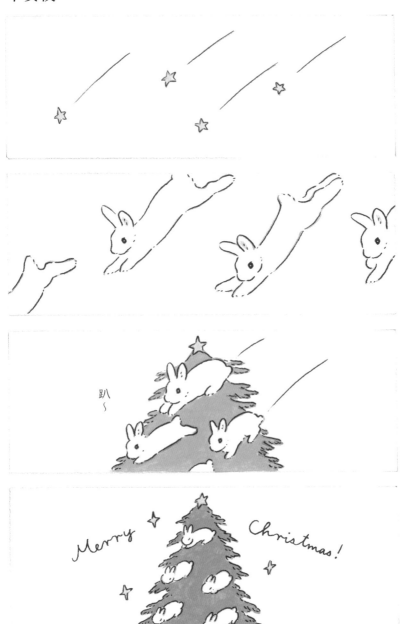

趴
～

Merry Christmas!

夜幕

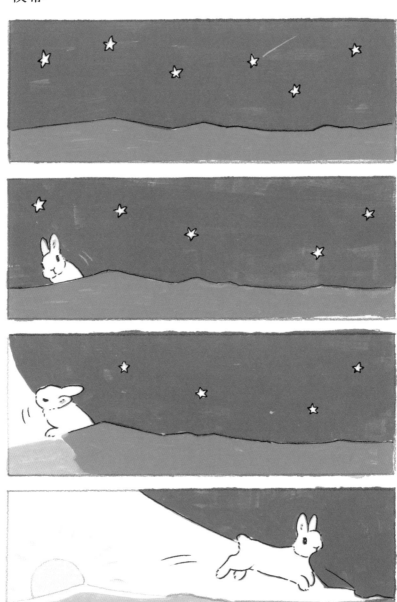

花圈

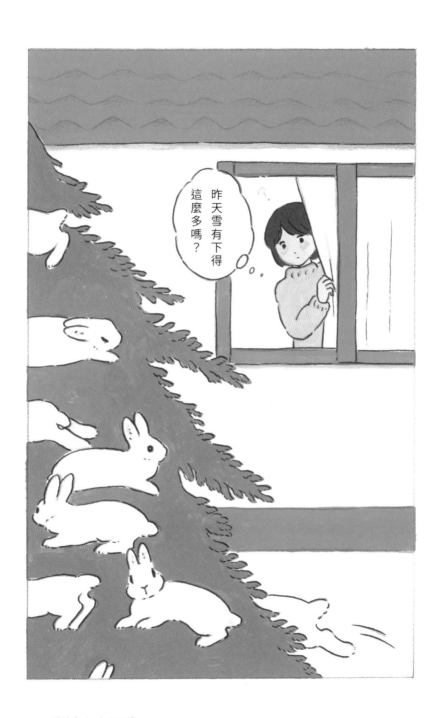

撲克牌

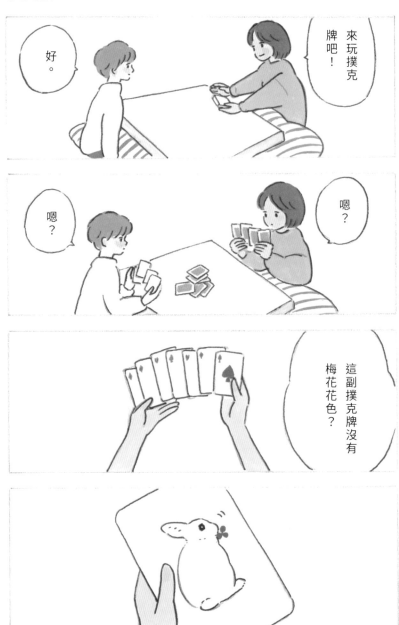

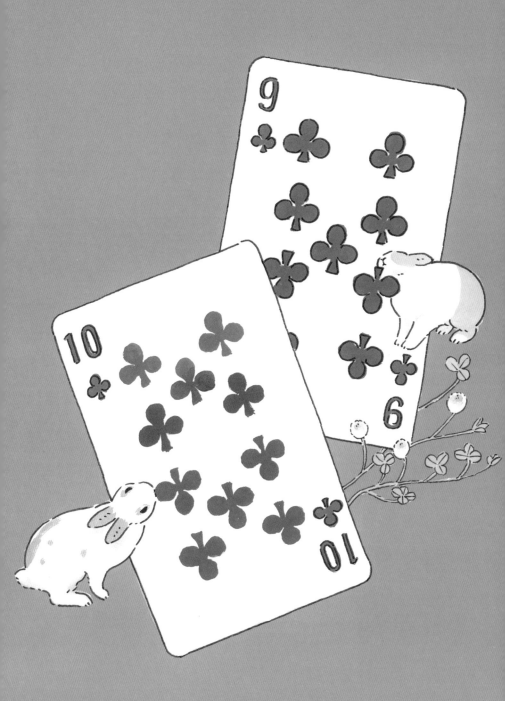

雪景的製造方法

下雪日

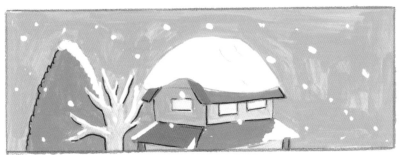

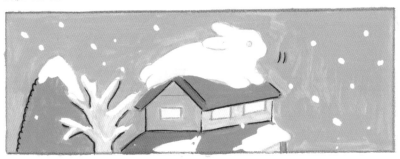

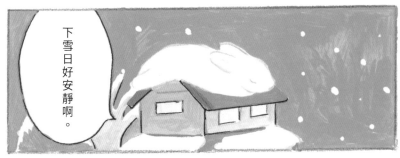

雪兔

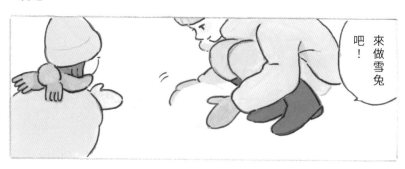

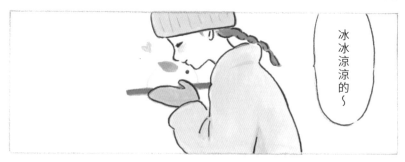

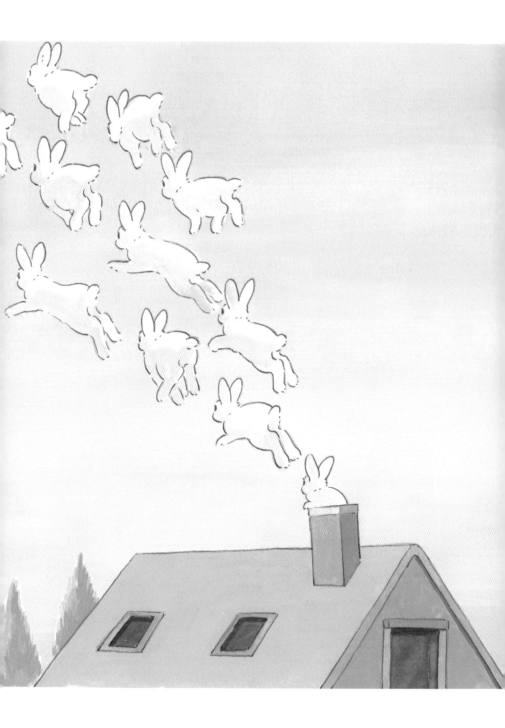

第5章

兔子雲
回歸天空

回到手機裡

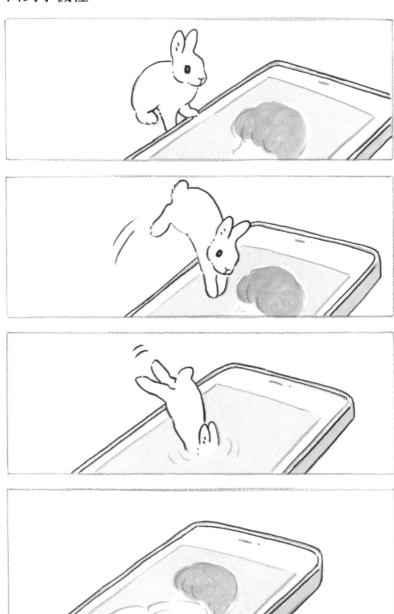

電車

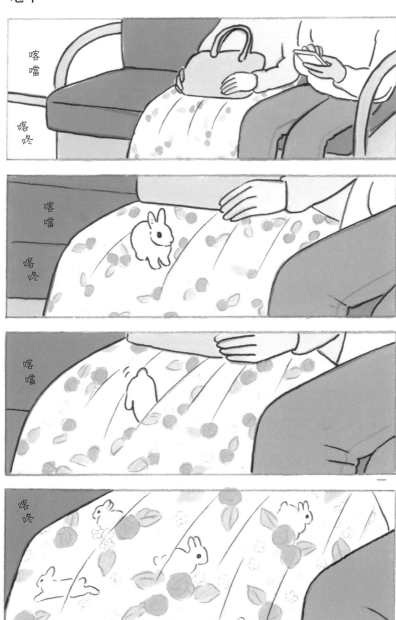

煙囪

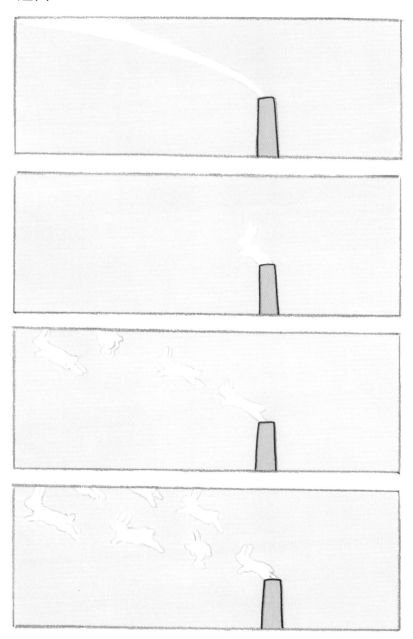

布偶

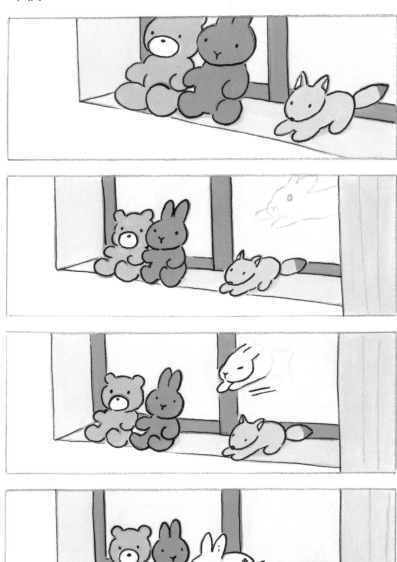

三色菫

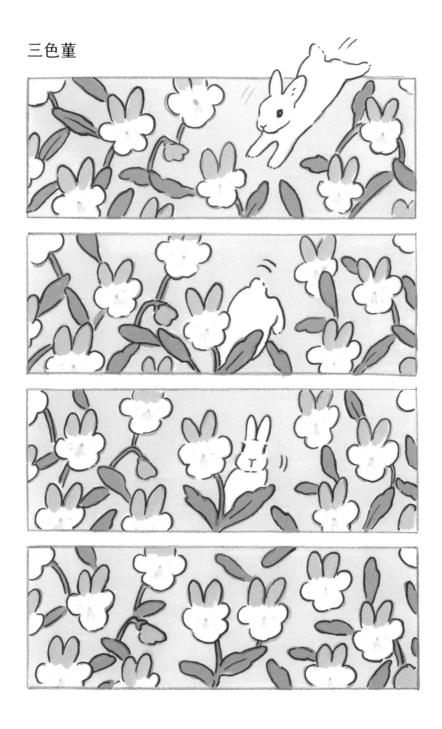

歸月

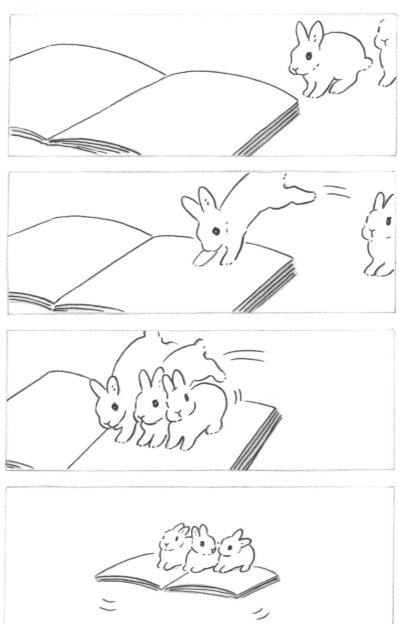

晚安

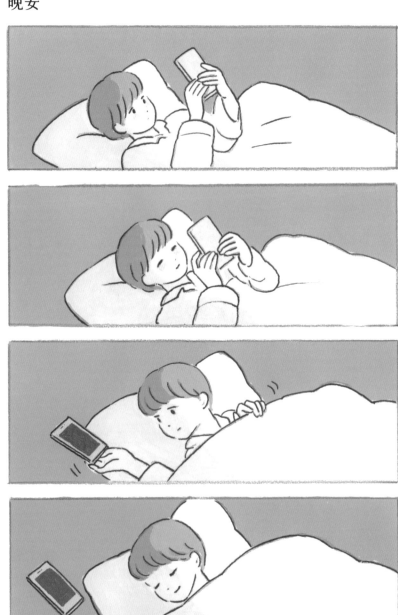

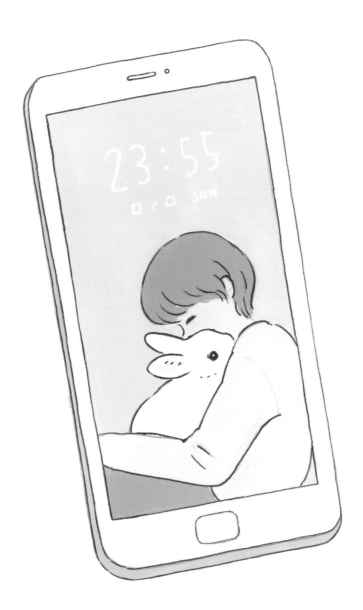

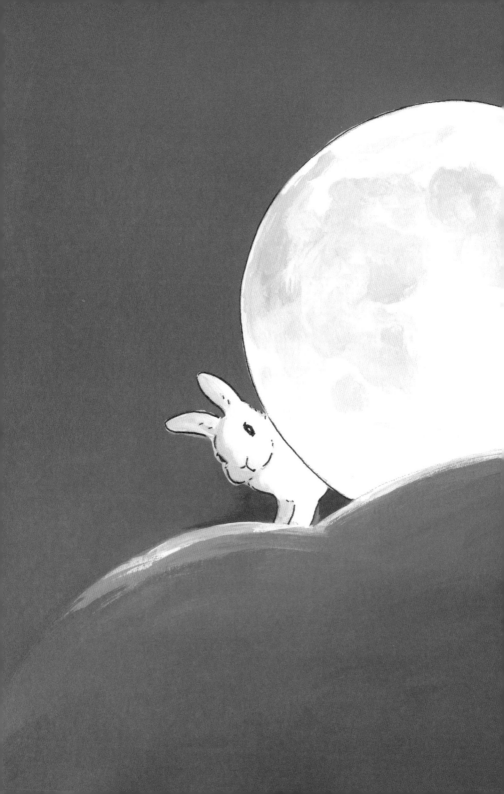

後記

我非常喜歡兔子，所以長久以來的作品都以兔子為主題並以此為生。經過了幾年的努力，在我拼命作畫的過程中，卻發現自己的創作主題漸趨「狹隘」。我常常猶豫是否要繪製一些對兔子來說極其不自然的事物？是否該讓兔子與有害植物出現在同一個畫面來說？我十分喜愛植物（尤其是雜草），也對野生兔子會食用的植物種類深感興趣，因此我經常在自己的畫作中描繪兔子吃草的場景。看到這種主題受到讀者喜愛時，我也會感到非常開心。然而為了討好讀者，我察覺到自己的創作空間漸漸跟著「縮減」。繪畫創作本應自由自在、無拘無束，但我的靈感卻受到限制，能夠描繪的題材變得越來越少，我開始擔心會陷入只能畫出相似作品的窘境。為此感到煩惱之際，我開始嘗試創作四格漫畫。儘管無法確定我的作品是否能真正被歸類為「漫畫」，但我認為如果將創作主題定調為漫畫，應該

就能包容我發揮宛如小孩子一般天馬行空的想像力。我因此睽違已久地重新感受到創作的自由自在。當我將這些作品分享到 Twitter 後，獲得了熱烈迴響，最終得以出版成書。雖然出版過程中也遭遇了種種困難，但是拜一名欣賞嶄新創意的編輯所賜，我終於順利完成這本書。

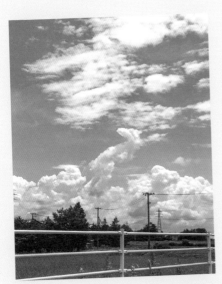

2020 年 8 月 1 日
攝於福島縣某地

我很喜歡看漫畫，因此深知本作並不算是一部正統漫畫。我明白漫畫業界高手如雲，有很多真正能創作出出色、有趣且引起讀者共鳴和感動的專業漫畫家，我的作品根本不能與其相提並論。然而，我還是十分感謝各位容許這部「有點奇怪的作品」問世，給予我完成本作的機會。

其實不單單是飼養動物，人們只要全心全意專注於某件事情，眼界似乎多多少少會變得狹隘。我也曾經被批評過飼養兔子的方式不正確，甚至心裡也曾萌生過「兔子糾察隊」的存在。不過，我相信只要跨越思想狹隘的時期，學習放寬心胸，便會有許多的愛與幸福降臨身邊。於是我決定將這份信念寄託於兔子雲。

最後，我要感謝在社群媒體上始終為我加油打氣的粉絲，以及

為我提供創作四格漫畫靈感的兔子雜貨店「Rebekka」店長——高橋

小姐。同時，我也要感謝一起製作本書的編輯因田小姐和設計師室

田小姐，以及正在閱讀本作的各位讀者。

──────

譯注

對生：為葉子在莖上著生的其中一種葉序。

每一個莖節上著生二片葉子，且此二葉片相對面而生。

參考文獻

《兔子的日本文化史》（ウサギの日本文化史）赤田光男（世界思想社）

《新版古事記附現代語》（新版 古事記 現代語訳付き）中村啟信（角川 Sophia 文庫）

《謝謝你，在這世界的一隅找到我》（この世界の片隅に）河野史代（Coamix）

〈うさぎのダンス〉

129

USAGI KUMO TO ISSHO NI
©SchinakoMoriyama2023
First published in Japan in 2023 by KADOKAWA CORPORATION, Tokyo.
Complex Chinese translation rights arranged with KADOKAWA CORPORATION, Tokyo
through AMANN CO., LTD., Taipei.

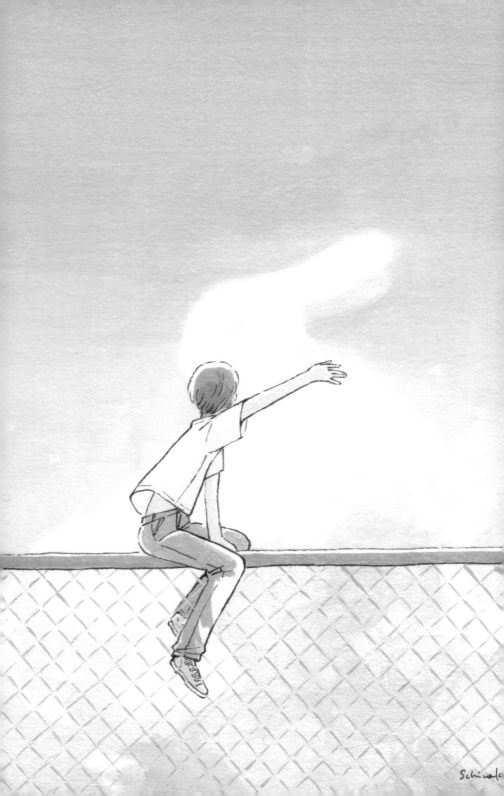

YLB117

與兔子雲　忍不住想你的時候
うさぎ雲といっしょに

作者／森山標子
譯者／郭家惠
主編／鄭悅君
設計／小美事設計侍物

發 行 人／王榮文
出版發行／遠流出版事業股份有限公司
　　　　　地　　　址：臺北市中山區中山北路一段 11 號 13 樓
　　　　　客服電話：02-2571-0297
　　　　　傳　　　真：02-2571-0197
　　　　　郵　　　撥：0189456-1
著作權顧問／蕭雄淋律師

初版一刷／2023 年 11 月 1 日
定　　　價／新台幣 380 元（如有缺頁或破損，請寄回更換）

ISBN ／ 978-626-361-225-9
遠流博識網　www.ylib.com
遠流粉絲團　www.facebook.com/ylibfans
客 服 信 箱　ylib@ylib.com

國 家 圖 書 館 出 版 品 預 行 編 目 (CIP) 資 料

與兔子雲：忍不住想你的時候 / 森山標子著；郭家惠譯 .-- 初版 .
-- 臺北市 : 遠流出版事業股份有限公司, 2023.11　136 面；14.8 ×
21　公分
譯自：うさぎ雲といっしょに
ISBN 978-626-361-225-9（平裝）

1.CST: 兔 2.CST: 漫畫
947.41　　　　　　　　　　　　　　　　　112013959